気のいい火山弾

宮沢賢治・作
田中清代・絵

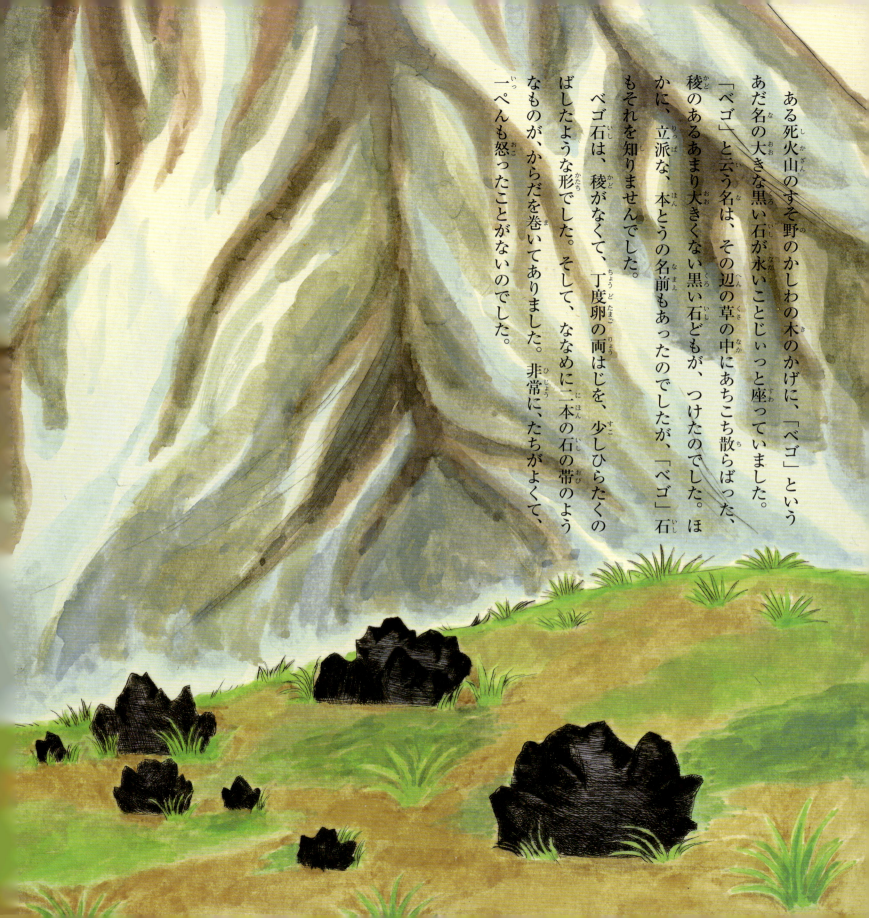

ある死火山のすそ野のかしわの木のかげに、「ベゴ」というあだ名の大きな黒い石が永いことじいっと座っていました。「ベゴ」と云う名は、その辺の草の中にあちこち散らばった、稜のあるあまり大きくない黒い石どもが、つけたのでした。ほかに、立派な、本とうの名前もあったのでしたが、「ベゴ」石もそれを知りませんでした。
ベゴ石は、稜がなくて、丁度卵の両はじを、少しひらたくのばしたような形でした。そして、ななめに二本の石の帯のようなものが、からだを巻いてありました。非常に、たちがよくて、一ぺんも怒ったことがないのでした。

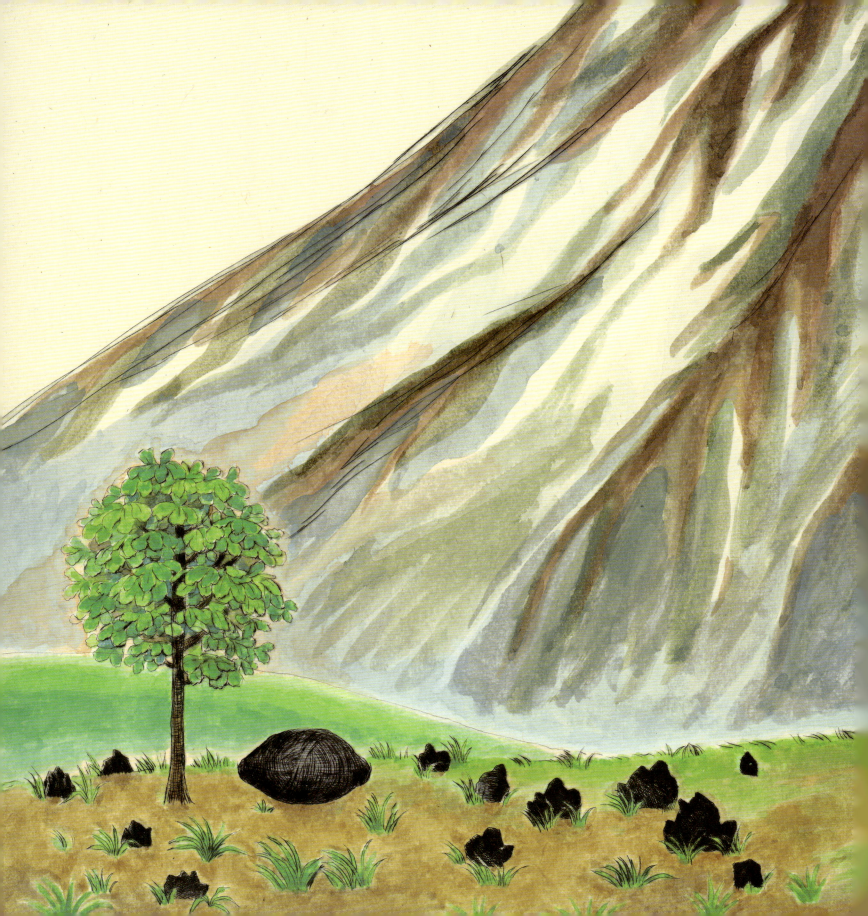

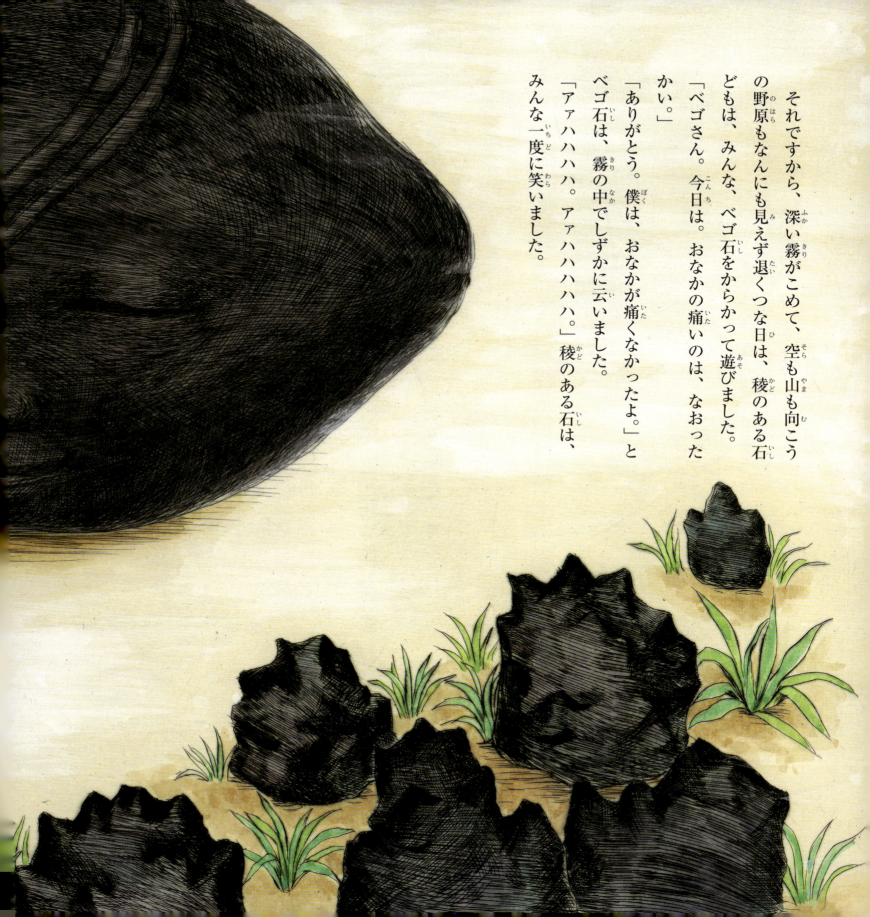

それですから、深い霧がこめて、空も山も向こうの野原もなんにも見えず退くつな日は、稜のある石どもは、みんな、ベゴ石をからかって遊びました。
「ベゴさん。今日は。おなかの痛いのは、なおったかい。」
「ありがとう。僕は、おなかが痛くなかったよ。」とベゴ石は、霧の中でしずかに云いました。
「アァハハハハ。アァハハハハ。」稜のある石は、みんな一度に笑いました。

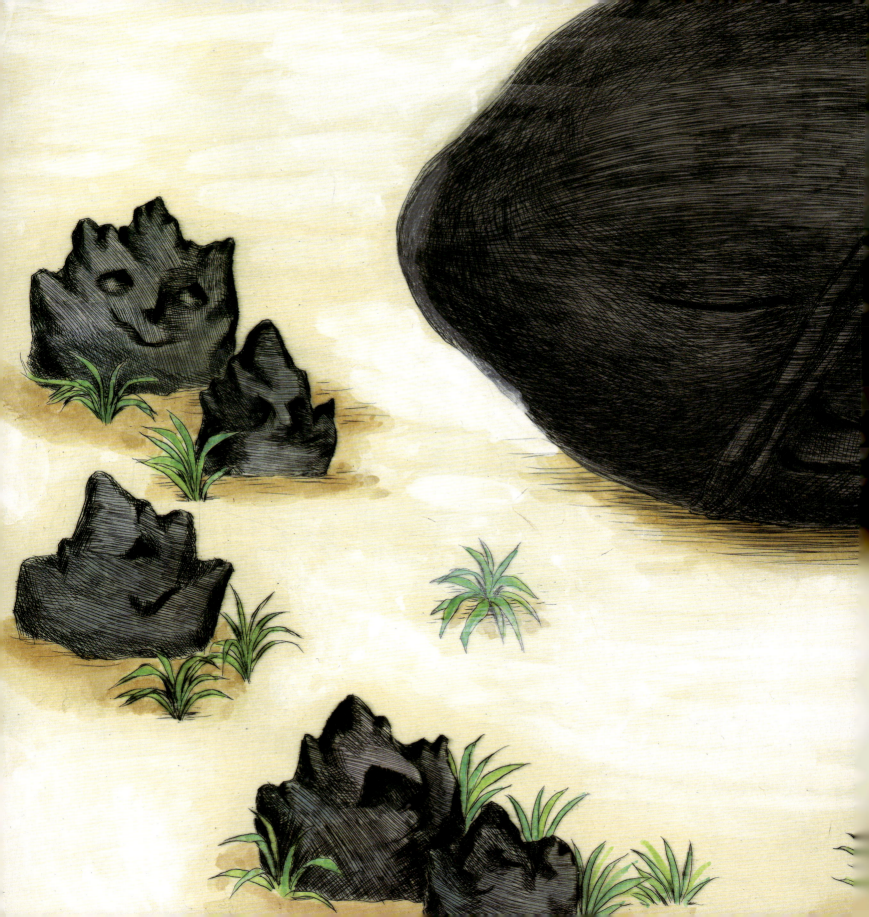

「ベゴさん。こんちは。ゆうべは、ふくろうがお前さんに、とうがらしを持って来てやったかい。」
「いいや。ふくろうは、昨夜、こっちへ来なかったようだよ。」
「アァハハハハ。アァハハハハ。」
稜のある石は、もう大笑いです。
「ベゴさん。今日は。昨日の夕方、霧の中で、野馬がお前さんに小便をかけたろう。気の毒だったね。」
「ありがとう。おかげで、そんな目には、あわなかったよ。」
「アァハハハハ。アァハハハハ。」
みんな大笑いです。

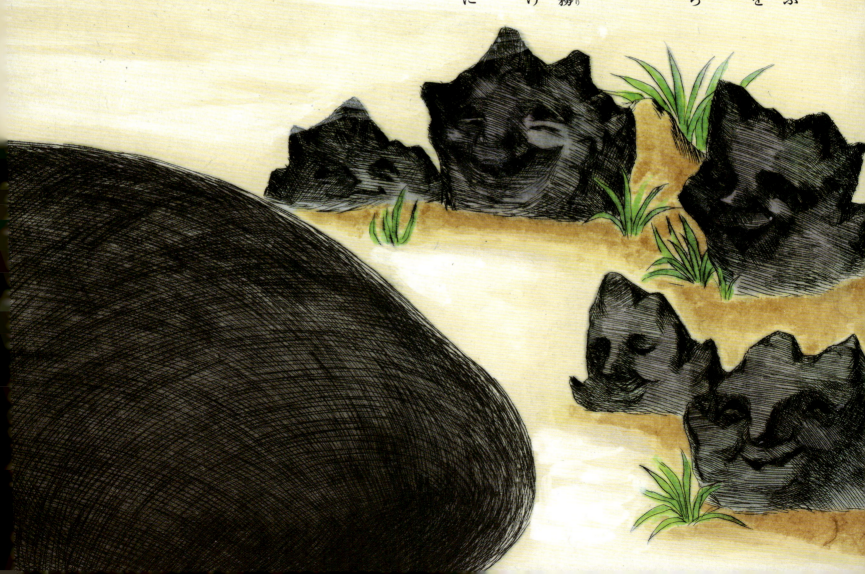

「ベゴさん。今日は。今度新しい法律が出てね、まるいものや、まるいようなものは、みんな卵のように、パチンと割ってしまうそうだよ。お前さんも早く逃げたらどうだい。」

「ありがとう。僕は、まんまる大将のお日さんと一しょに、パチンと割られるよ。」

「アァハハハハ。アァハハハハハ。どうも馬鹿で手がつけられない。」

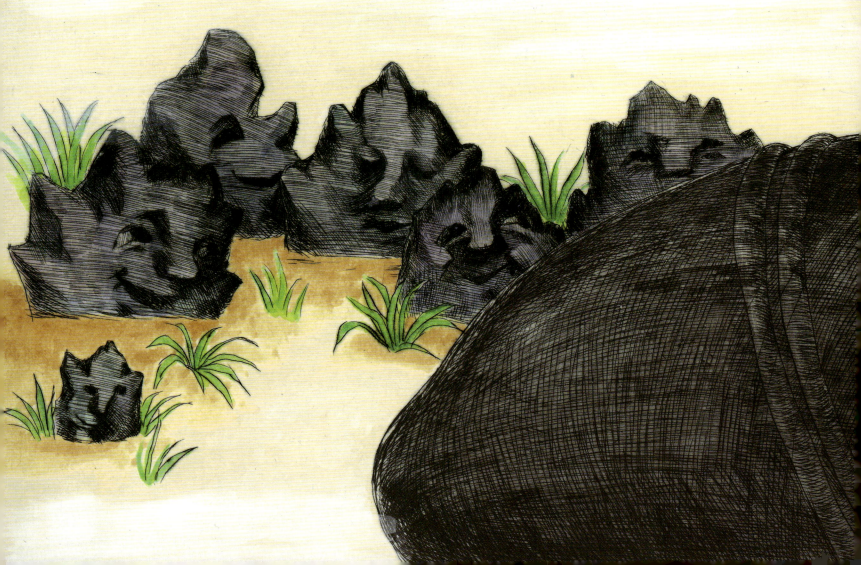

丁度その時、霧が晴れて、お日様の光がきん色に射し、青ぞらがいっぱいにあらわれましたので、稜のある石どもは、みんな雨のお酒のことや、雪の団子のことを考えはじめました。そこでベゴ石も、しずかに、まんまる大将の、お日さまと青ぞらとを見あげました。

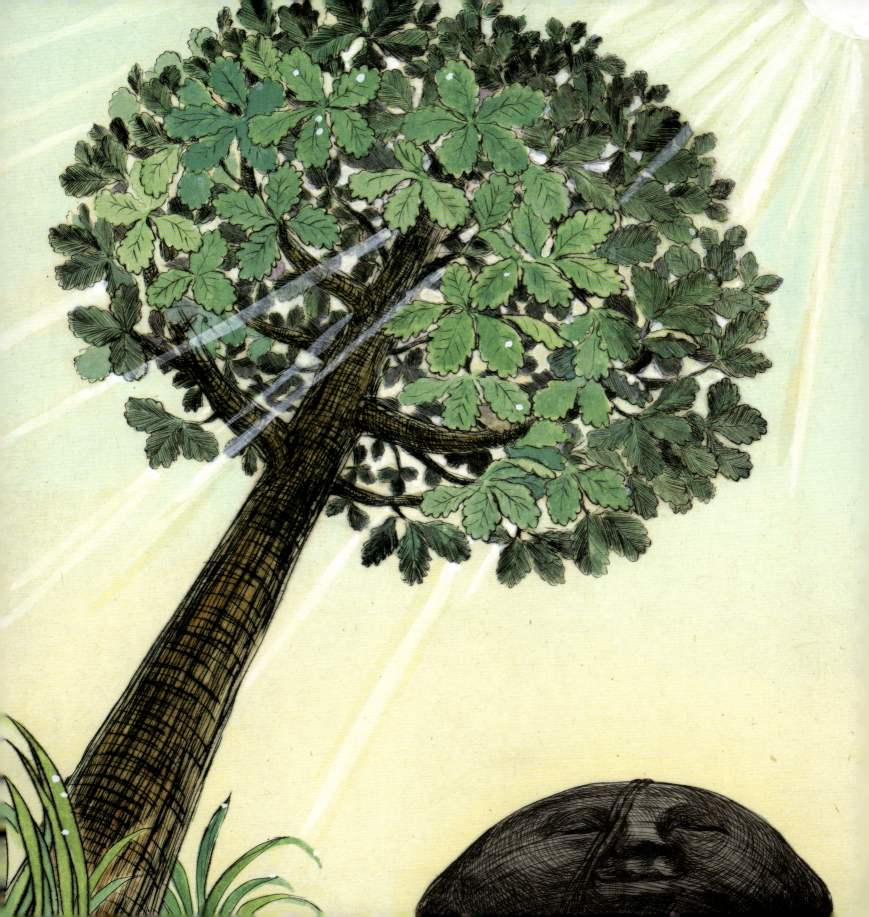

その次の日、又、霧がかかりましたので、稜石どもは、又ベゴ石をからかいはじめました。実は、ただからかったつもりだっただけです。

「ベゴさん。おれたちは、みんな、稜がしっかりしているのに、お前さんばかり、なぜそんなにくるくるしてるだろうね。一緒に噴火のとき、落ちて来たのにね。」

「僕は、生まれてまだまっかに燃えて空をのぼるとき、くるくる、からだがまわったからね。」

「ははあ、僕たちは、空へのぼるときも、のぼる位のぼって、一寸とまった時も、それから落ちて来るときも、いつも、じっとしていたのに、お前さんだけは、なぜそんなに、くるくるまわったろうね。」

その癖、こいつらは、噴火で砕けて、まっくろな煙と一緒に、空へのぼった時は、みんな気絶していたのです。

「さあ、僕は一向まわろうとも思わなかったが、ひとりでからだがまわって仕方なかったよ。」

「ははあ、何かこわいことがあると、ひとりでからだがふるえるからね。お前さんも、ことによったら、臆病のためかも知れないよ。」

「そうだ。臆病のためだったかも知れないね。じっさい、あの時の、音や光は大へんだったからね。」

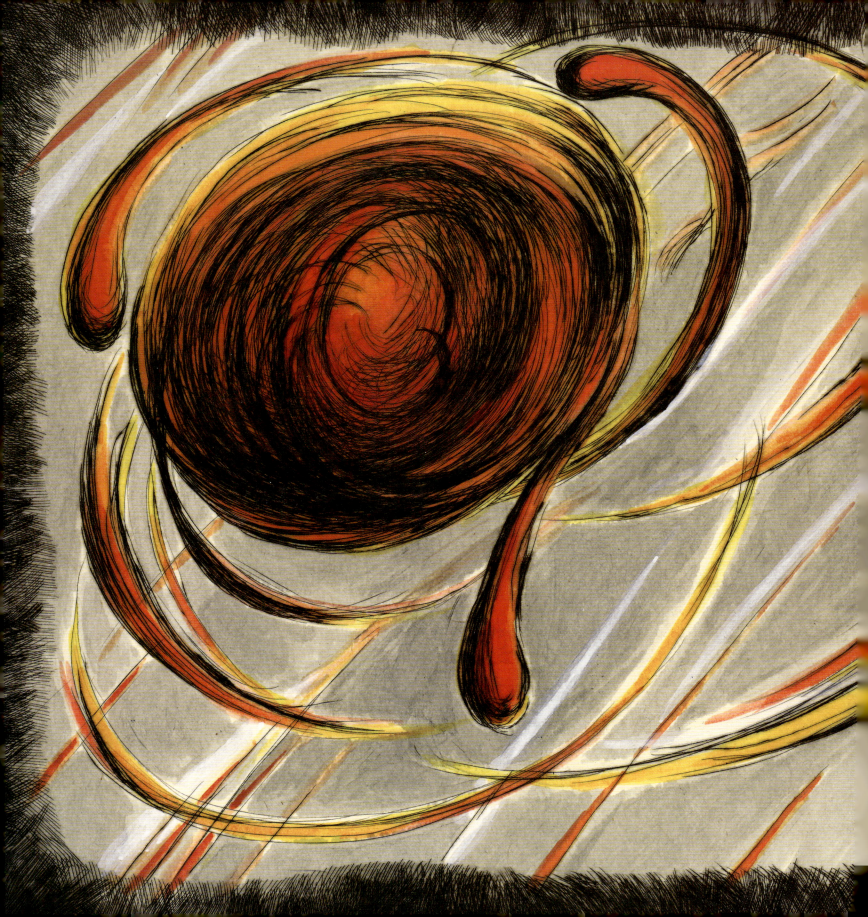

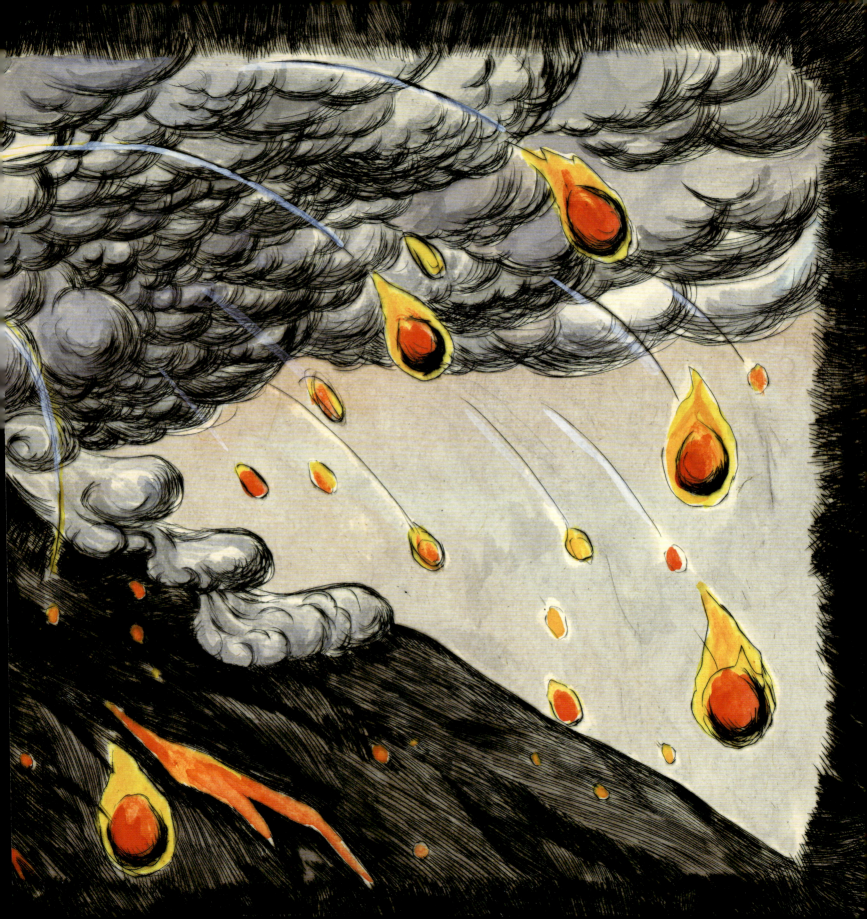

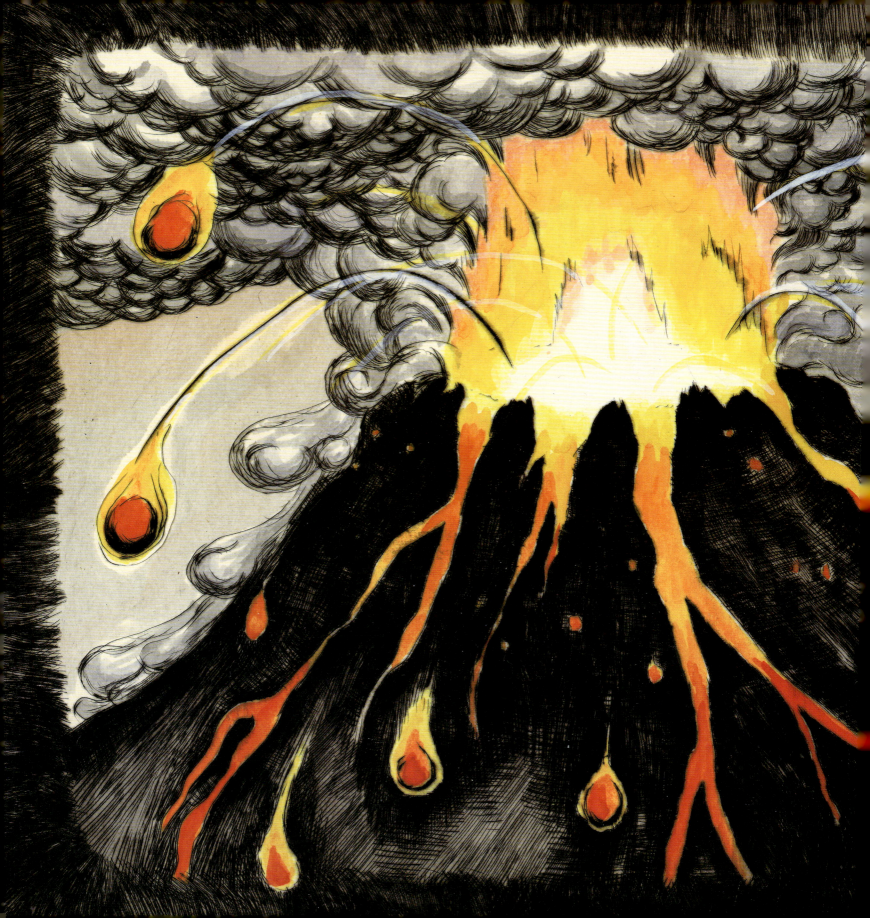

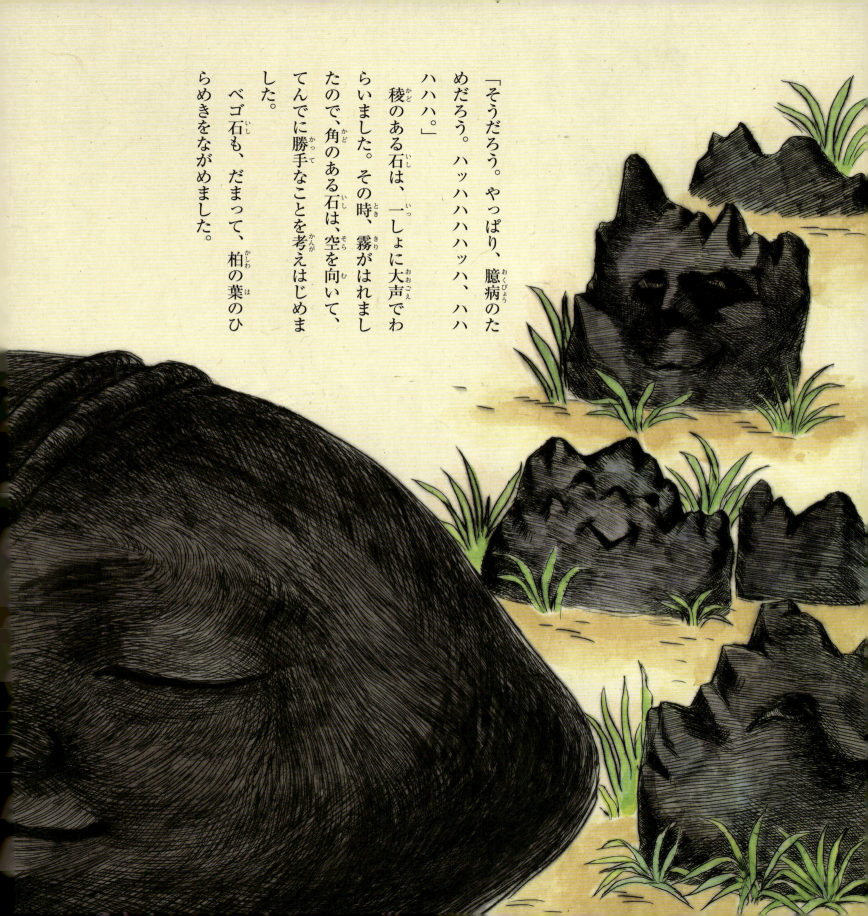

「そうだろう。やっぱり、臆病のためだろう。ハッハハハハッハ、ハハハハハ。」

稜のある石は、一しょに大声でわらいました。その時、霧がはれましたので、角のある石は、空を向いて、てんでに勝手なことを考えはじめました。

ベゴ石も、だまって、柏の葉のひらめきをながめました。

それから何べんも、雪がふったり、草が生えたりしました。かしわは、何べんも古い葉を落として、新しい葉をつけました。

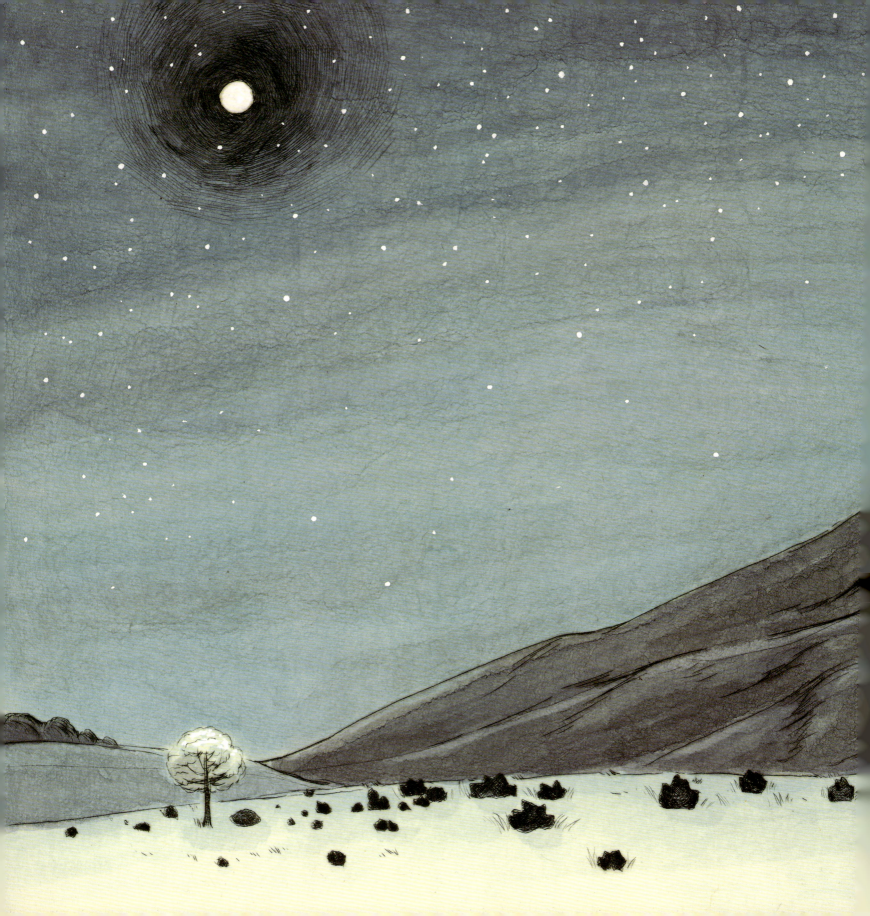

ある日、かしわが云いました。
「ベゴさん。僕とあなたが、お隣りになってから、もうずいぶん久しいもんですね。」
「ええ。そうです。あなたは、ずいぶん大きくなりましたね。」
「いいえ。しかし僕なんか、前はまるで小さくて、あなたのことを、黒い途方もない山だと思っていたんです。」
「はあ、そうでしょうね。今はあなたは、もう僕の五倍もせいが高いでしょう。」
「そう云えばまあそうですね。」
かしわは、すっかり、うぬぼれて、枝をピクピクさせました。

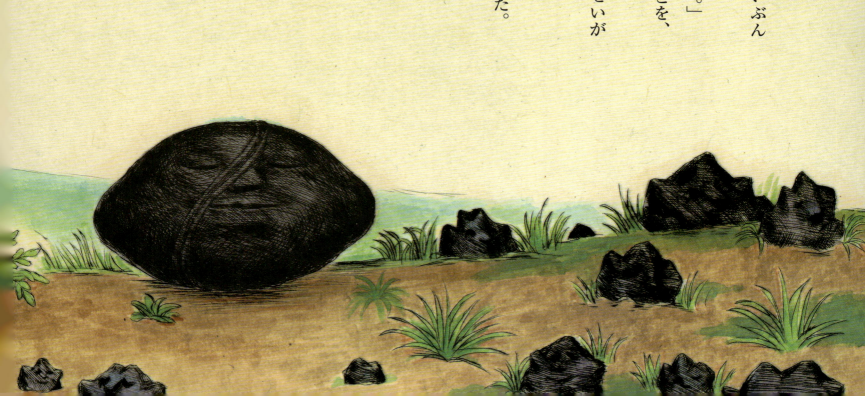

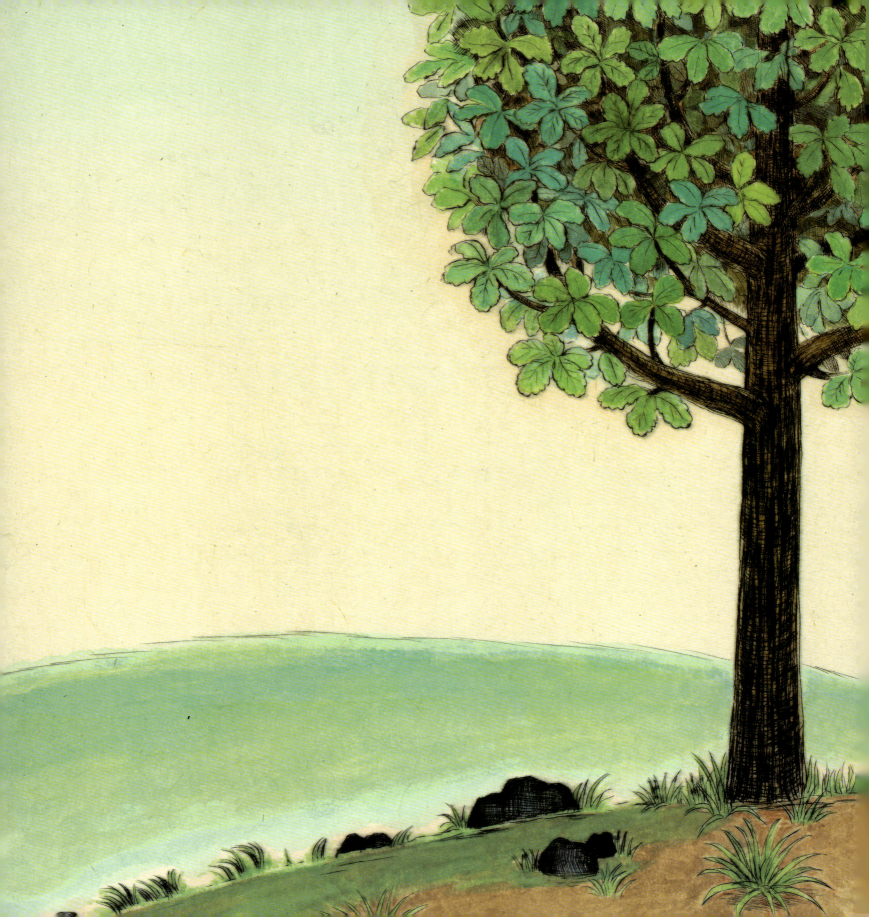

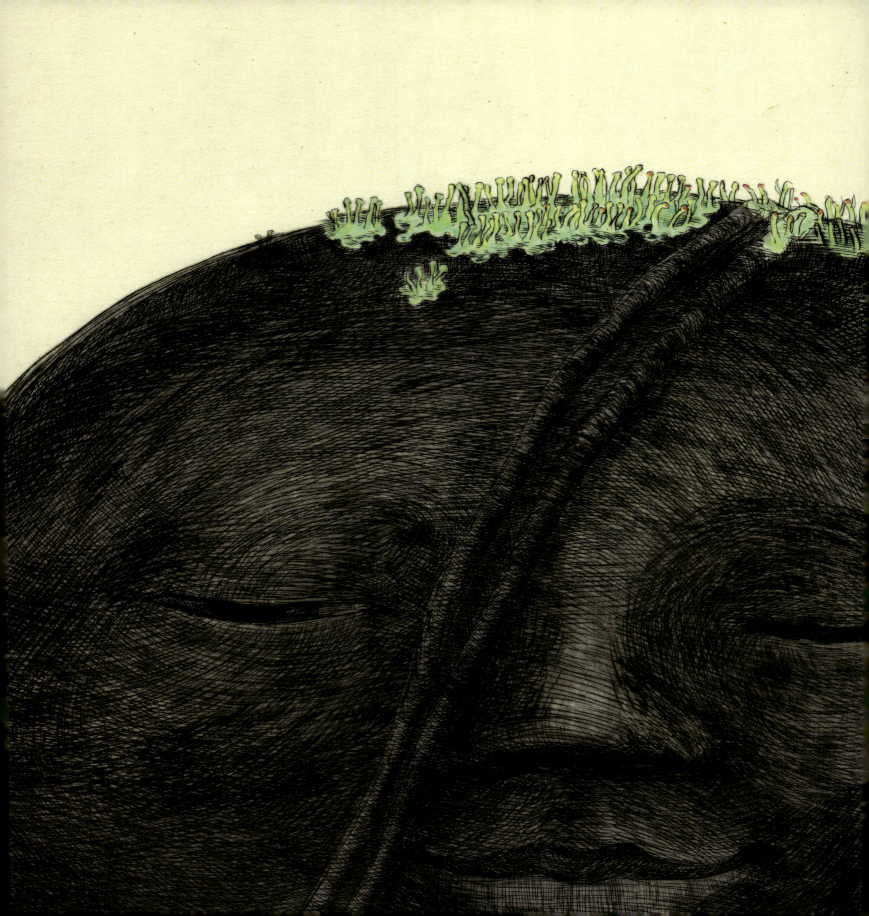

はじめは仲間の石どもだけでしたが、あんまりベゴ石が気がいいので、だんだんみんな馬鹿にし出しました。おみなえしが、斯う云いました。
「ベゴさん。僕は、とうとう、黄金のかんむりをかぶりましたよ。」
「おめでとう。おみなえしさん。」
「あなたは、いつ、かぶるのですか。」
「さあ、まあ私はかぶりませんね。」
「そうですか。お気の毒ですね。しかし。いや。はてな。あなたも、もうかんむりをかぶってるではありませんか。」
おみなえしは、ベゴ石の上に、このごろ生えた小さな苔を見て、云いました。
ベゴ石は笑って、
「いや、これは苔ですよ。」
「そうですか。あんまり見ばえがしませんね。」

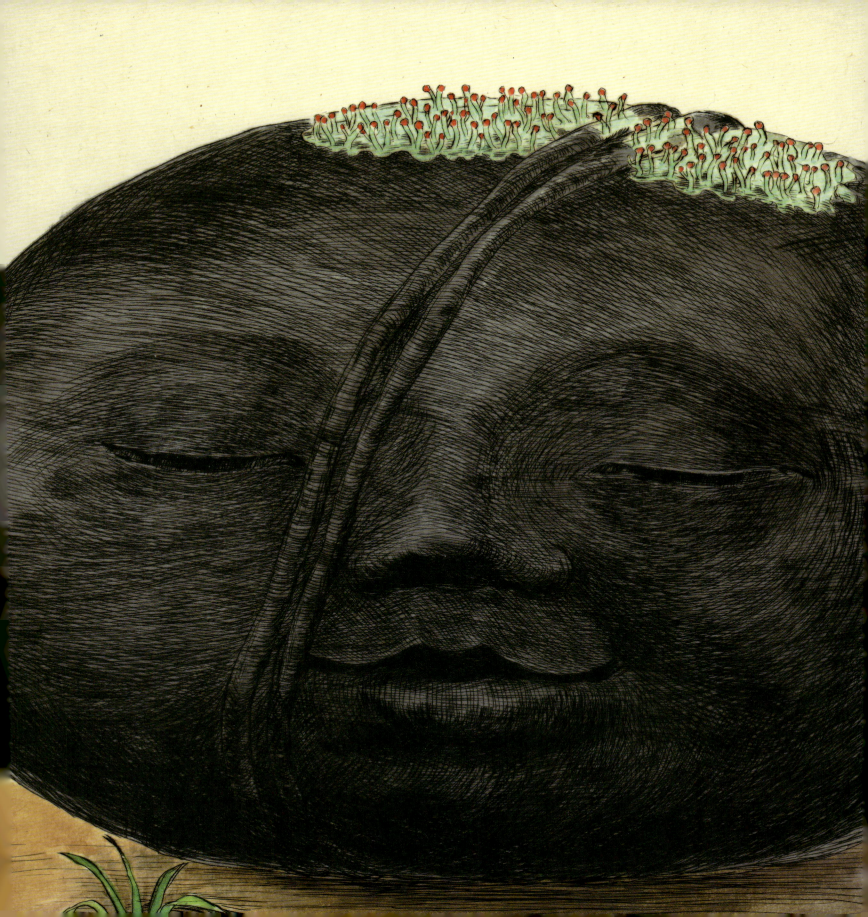

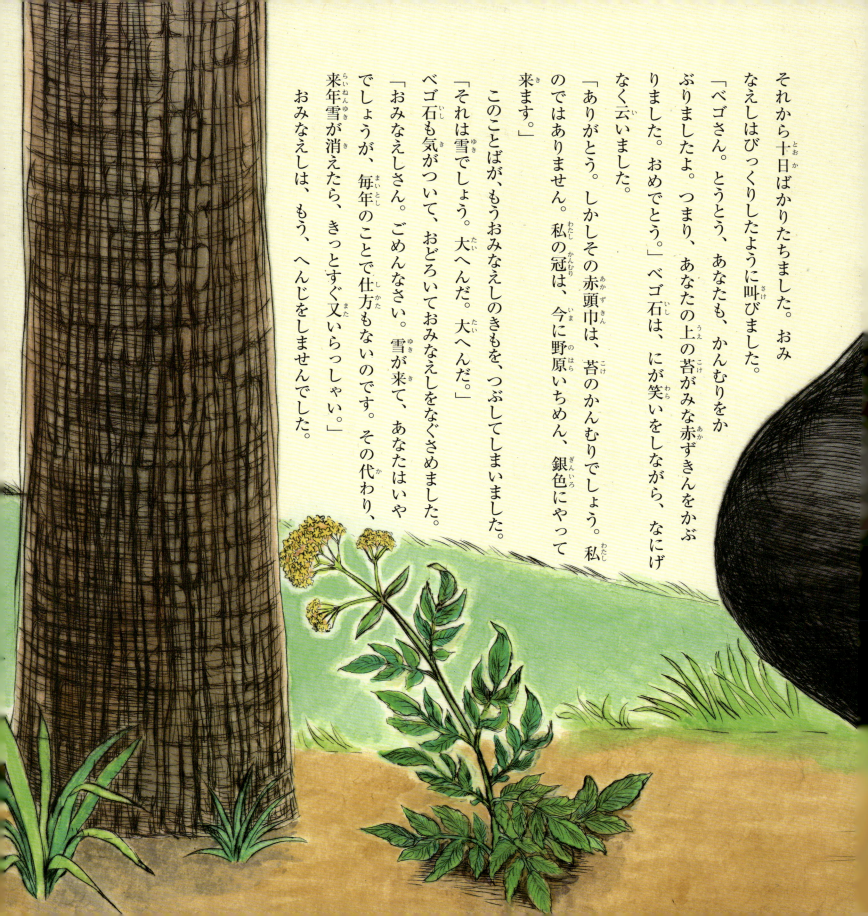

それから十日ばかりたちました。おみなえしはびっくりしたように叫びました。
「ベゴさん。とうとう、あなたも、かんむりをかぶりましたよ。つまり、あなたの上の苔がみな赤ずきんをかぶりました。おめでとう。」ベゴ石は、にが笑いをしながら、なにげなく云いました。
「ありがとう。しかしその赤頭巾は、苔のかんむりでしょう。私の冠は、今に野原いちめん、銀色にやって来ます。」
このことばが、もうおみなえしのきもを、つぶしてしまいました。
「それは雪でしょう。大へんだ。大へんだ。」
ベゴ石も気がついて、おどろいておみなえしをなぐさめました。
「おみなえしさん。ごめんなさい。雪が来て、あなたはいやでしょうが、毎年のことで仕方もないのです。その代わり、来年雪が消えたら、きっとすぐ又いらっしゃい。」
おみなえしは、もう、へんじをしませんでした。

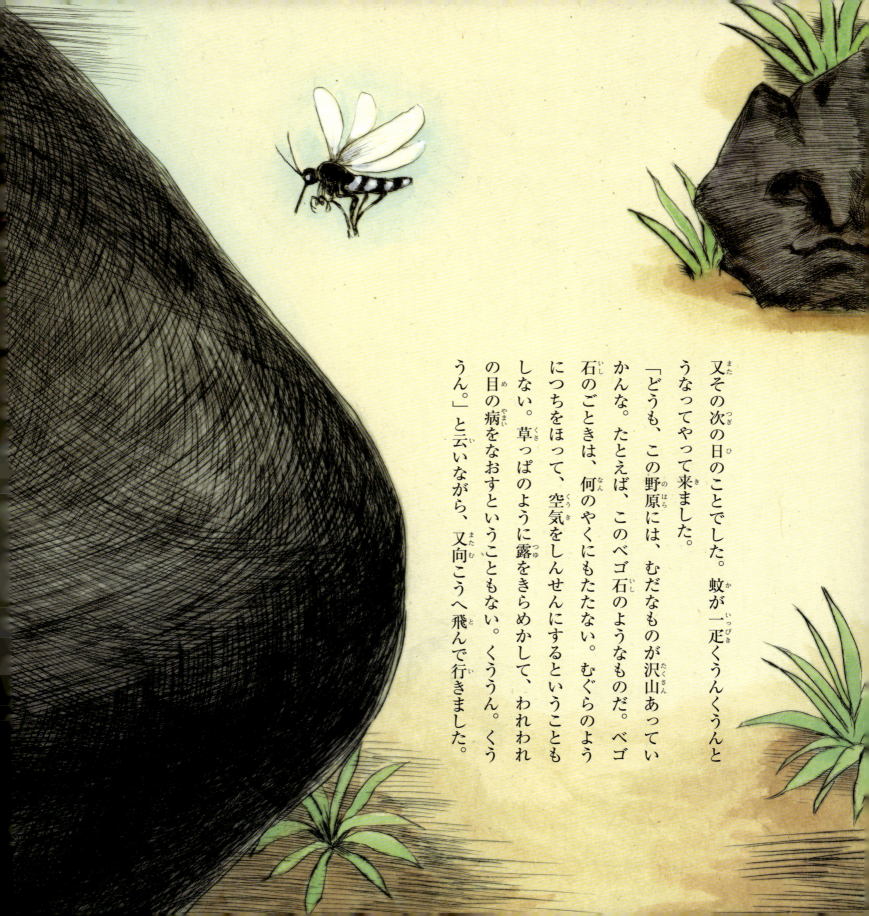

又その次の日のことでした。蚊が一疋くうんくうんとうなってやって来ました。
「どうも、この野原には、むだなものが沢山あっていかんな。たとえば、このベゴ石のようなものだ。ベゴ石のごときは、何のやくにもたたない。むぐらのようにつちをほって、空気をしんせんにするということもしない。草っぱのように露をきらめかして、われわれの目の病をなおすということもない。くうん。くううん。」と云いながら、又向こうへ飛んで行きました。

ベゴ石の上の苔は、前からいろいろ悪口をことに、今の蚊の悪口を聞いて、いよいよベゴ石を、馬鹿にしはじめました。
そして赤い小さな頭巾をかぶったまま、踊りはじめました。
「ベゴ黒助、ベゴ黒助、
黒助どんどん、
あめがふっても黒助、どんどん、
日が照っても、黒助どんどん。
ベゴ黒助、ベゴ黒助、
黒助どんどん、
千年たっても、黒助どんどん、
万年たっても、黒助どんどん。」

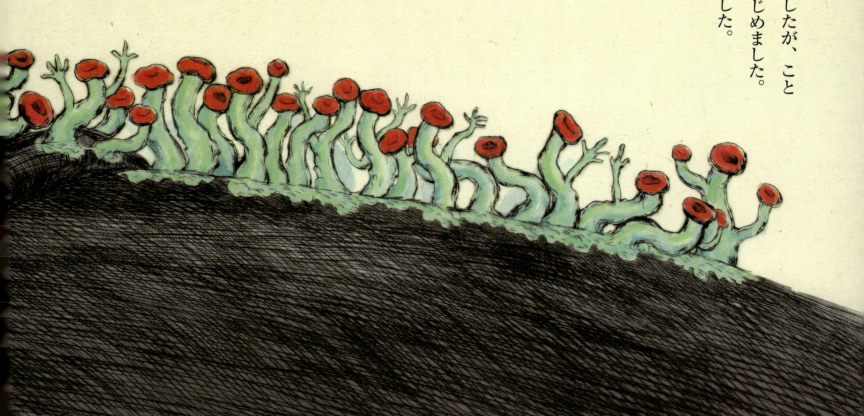

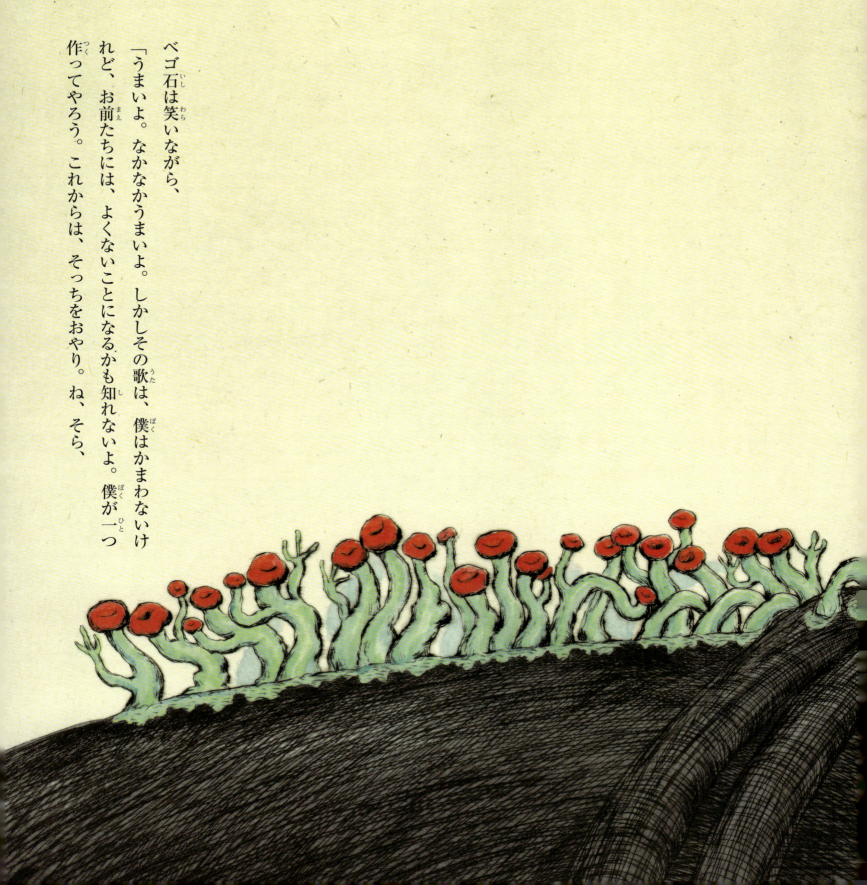

ベゴ石は笑いながら、「うまいよ。なかなかうまいよ。しかしその歌は、僕はかまわないけれど、お前たちには、よくないことになるかも知れないよ。僕が一つ作ってやろう。これからは、そっちをおやり。ね、そら、

「お空(そら)。お空(そら)。お空(そら)のちちは、
つめたい雨(あめ)の　ザァザザザ、
かしわのしずくトンテントン、
まっしろきりのポッシャントン。

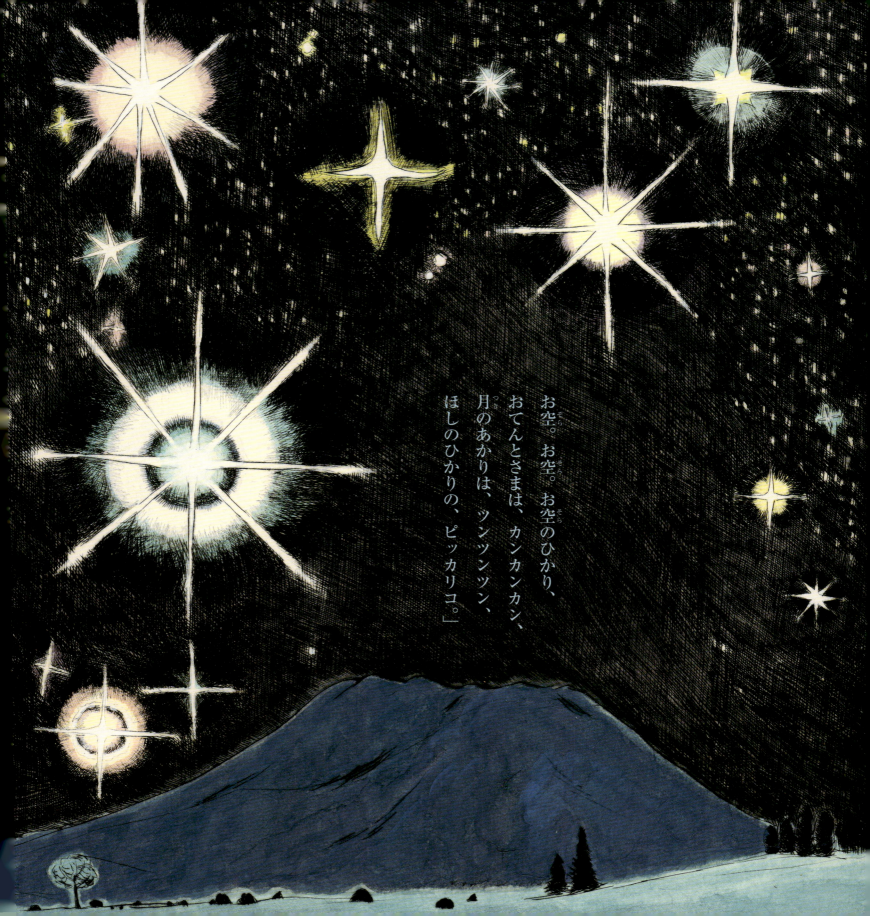

お空。お空。お空のひかり、
おてんとさまは、カンカンカン、
月のあかりは、ツンツンツン、
ほしのひかりの、ピッカリコ。」

「そんなものだめだ。面白くもなんともないや。」
「そうか。僕は、こんなこと、まずいからね。」
ベゴ石は、しずかに口をつぐみました。
そこで、野原中のものは、みんな口をそろえて、ベゴ石をあざけりました。
「なんだ。あんな、ちっぽけな赤頭巾に、ベゴ石め、へこまされてるんだ。もうおいらは、あいつとは絶交だ。みっともない。黒助め。黒助、どんどん。ベゴどんどん。」
その時、向こうから、眼がねをかけた、せいの高い立派な四人の人たちが、いろいろなピカピカする器械をもって、野原をよこぎって来ました。その中の一人が、ふとベゴ石を見て云いました。

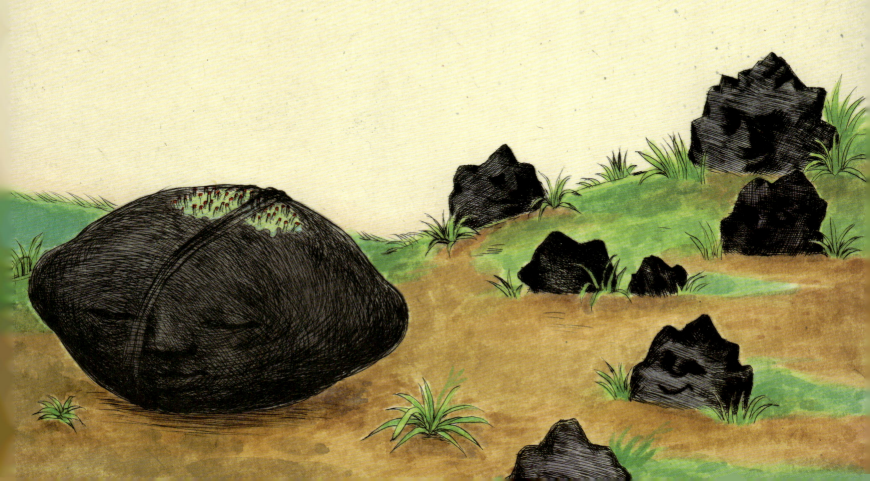

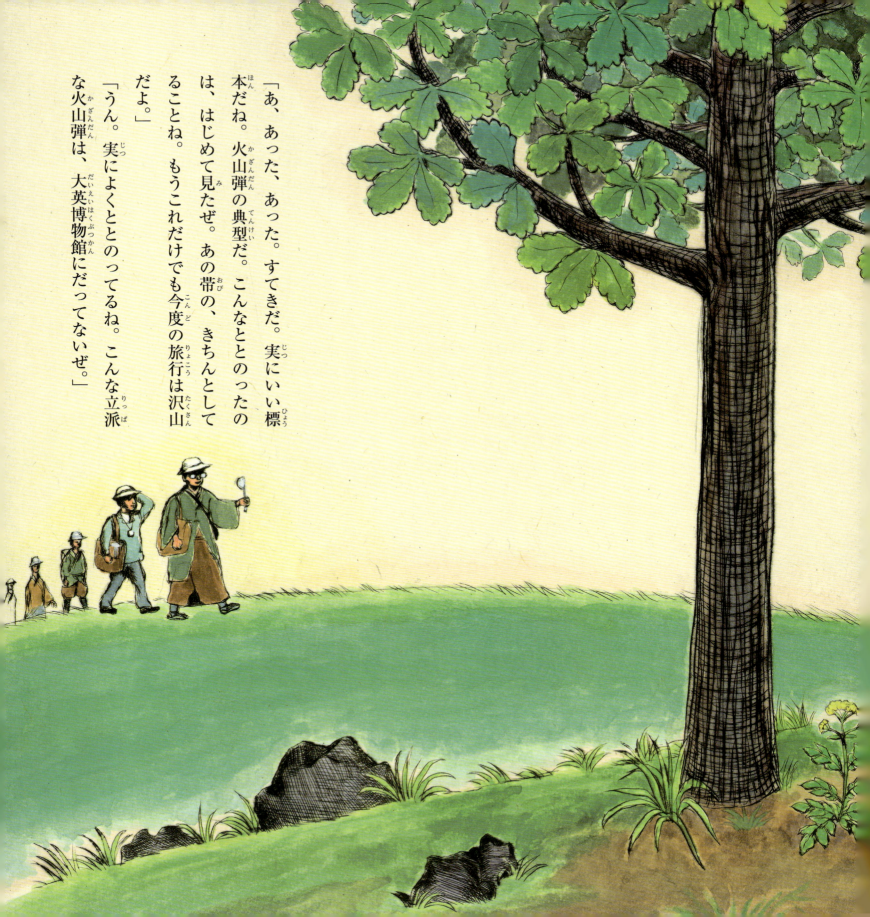

「あ、あった、あった。すてきだ。実にいい標本だね。火山弾の典型だ。こんなととのったのは、はじめて見たぜ。あの帯の、きちんとしていることね。もうこれだけでも今度の旅行は沢山だよ。」
「うん。実によくととのってるね。こんな立派な火山弾は、大英博物館にだってないぜ。」

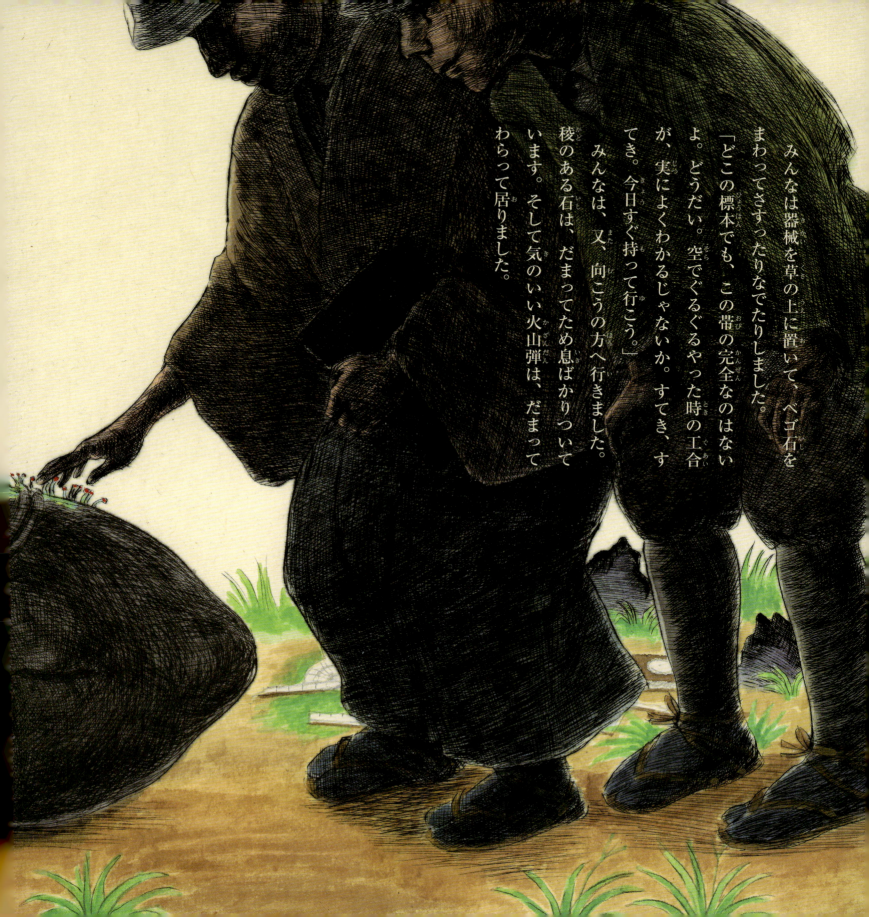

みんなは器械(きかい)を草(くさ)の上に置(お)いて、ベゴ石(いし)をまわってさすったりなでたりしました。
「どこの標本(ひょうほん)でも、この帯(おび)の完全(かんぜん)なのはないよ。どうだい。空(そら)でぐるぐるやった時(とき)の工合(ぐあい)が、実(じつ)によくわかるじゃないか。すてき、すてき。今日(きょう)すぐ持(も)って行(ゆ)こう。」
みんなは、又(また)、向(む)こうの方(ほう)へ行きました。稜(かど)のある石は、だまってため息(いき)ばかりついています。そして気(き)のいい火山弾(かざんだん)は、だまってわらって居(お)りました。

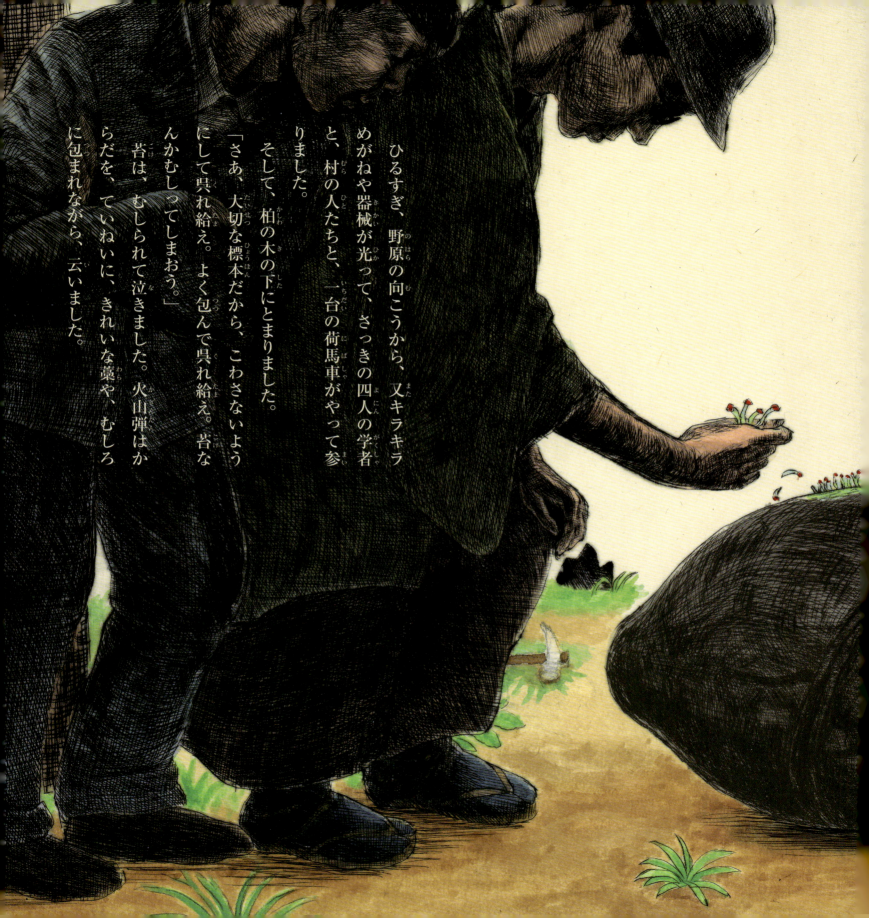

ひるすぎ、野原の向こうから、又キラキラめがねや器械が光って、さっきの四人の学者と、村の人たちと、一台の荷馬車がやって参りました。
そして、柏の木の下にとまりました。
「さあ、大切な標本だから、こわさないようにして呉れ給え。よく包んで呉れ給え。苔なんかむしってしまおう。」
苔は、むしられて泣きました。火山弾はからだを、ていねいに、きれいな藁や、むしろに包まれながら、云いました。

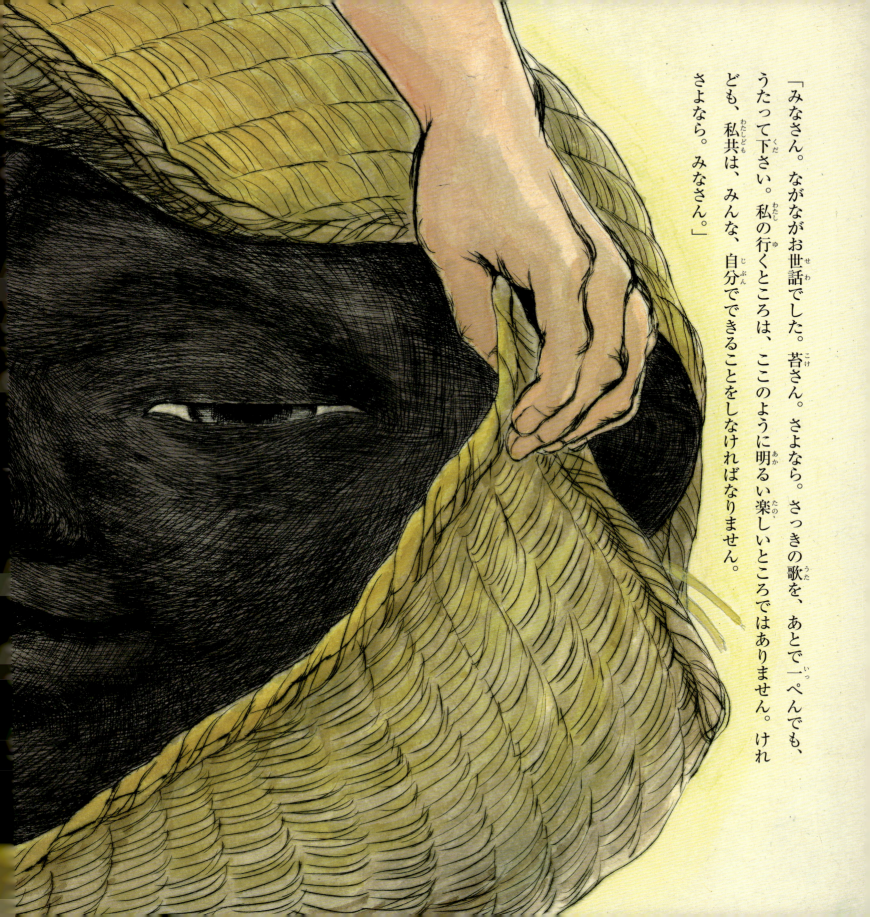

「みなさん。ながながお世話でした。苔さん。さよなら。さっきの歌を、あとで一ぺんでも、うたって下さい。私の行くところは、このように明るい楽しいところではありません。けれども、私共は、みんな、自分でできることをしなければなりません。さよなら。みなさん。」

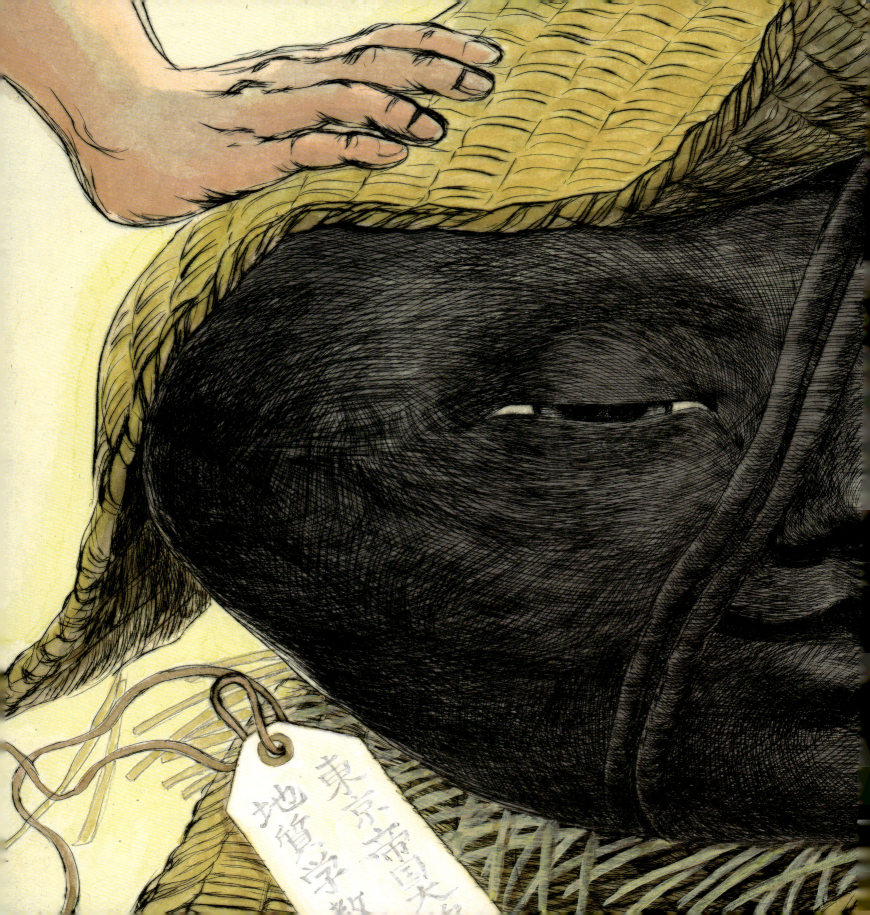

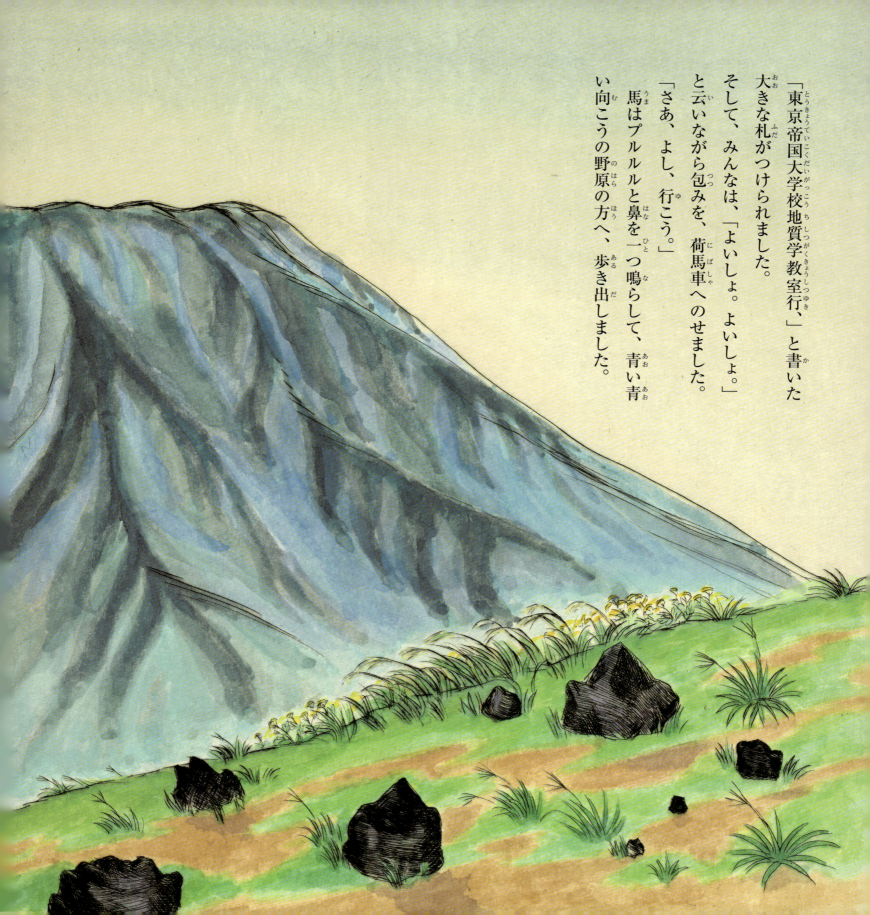

「東京帝国大学校地質学教室行、」と書いた大きな札がつけられました。
そして、みんなは、「よいしょ。よいしょ。」と云いながら包みを、荷馬車へのせました。
「さあ、よし、行こう。」
馬はプルルルと鼻を一つ鳴らして、青い青い向こうの野原の方へ、歩き出しました。

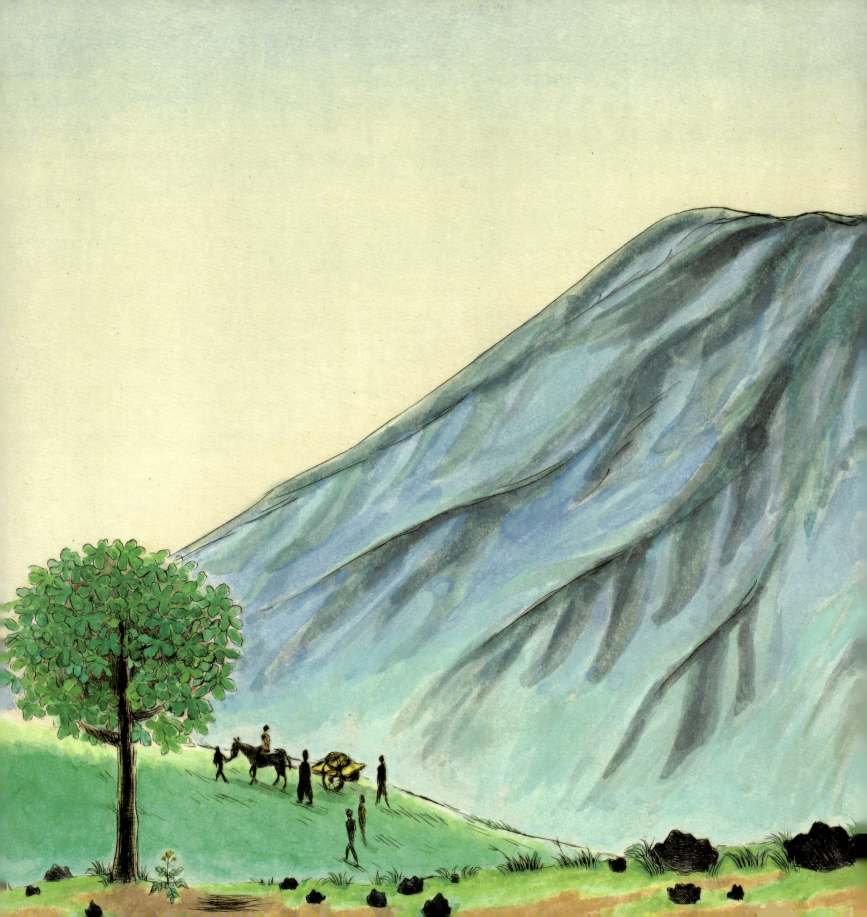

●本書について

本書は『新校本 宮沢賢治全集』（筑摩書房）を底本としております。なお原文の旧字・旧仮名、および送り仮名に関しては、原則として現代の表記を使用しています。

文中の句読点、漢字・仮名の統一および不統一は、原則として原文に従いましたが、読みやすさを考慮して、読点を足した箇所があります。

言葉の説明

[ある死火山のすそ野] ……モデルとなっているのは岩手山麓。現実の岩手山は、死火山ではなく、現在も活動中の火山。

[ベゴ] ……岩手の方言で「牛」のこと。牛のように鈍（にぶ）いとか、牛の糞（ふん）のような形だという、からかいをふくんでつけたあだ名かもしれない。

[稜のある] ……とがったところや角がある。

[むぐら] ……もぐらのこと。「空気をしんせんにする」という表現は、もぐらが土をほりおこすと、結果として土の中に空気が入り、植物の根の成長に必要な酸素をおぎなうことになることをさしているのではないかと思われる。

[火山弾] ……火山の噴火のときに噴出した溶岩が、噴火の勢いでちぎれ、地面に落ちる前に空中で冷えて固まったもの。火山弾は、その形によって名前がつけられており、リボン状火山弾、球状火山弾、紡錘状（ぼうすいじょう）火山弾、牛糞状（ぎゅうふんじょう）火山弾、パン皮状火山弾などがある。紡錘状火山弾というのは、やわらかい溶岩が空中を飛んでいるとき、両端がひっぱられるように回転したためにアーモンドのような形になったもの。そのときに両端（りょうはし）から溶岩が糸状に飛び出すものがあり、全体がアーモンド形になったうえに、その両端から出ていた糸状の溶岩が、ねじれながら回転して巻きついたのだと考えると、この物語に出てくるベゴ石は、紡錘状火山弾で、しかも、そのなかでも大変めずらしいものだと思われる。

[苔] ……この姿の特徴から「イオウゴケ」という種類ではないかと思われる。硫黄分（いおうぶん）の多い火山噴出地によく見られることからこの名前がついた。厳密（げんみつ）にいうと、イオウゴケは、植物（苔）ではなく、地衣類（ちいるい）という菌類（きんるい）は植物（苔）

[大英博物館] ……イギリスのロンドンにある博物館。世界に誇（ほこ）るコレクションをもっている。

絵・田中清代

1972年、神奈川県生まれ。
多摩美術大学絵画科卒業。油絵と版画を学ぶ。
1995年ボローニャ国際絵本原画展ユニセフ賞受賞。
1996年同展入選。
1997年『みずたまのチワワ』(井上荒野／文 福音館書店)で
絵本作家としてデビュー。
主な作品に『トマトさん』(福音館書店)
『おきにいり』(ひさかたチャイルド)
『おばけがこわいことこちゃん』(ビリケン出版)
『ねえ だっこして』(竹下文子／文 金の星社)
『いってかえって星から星へ』(さとうさとる／文 ビリケン出版)
『ひみつのカレーライス』(井上荒野／作 アリス館)
『白鳥の湖』(石津ちひろ／文 講談社)
『どんぐり、あつまれ！』(さとうさとる／文 あかね書房)
『小さいイーダちゃんの花』(アンデルセン／原作 フレーベル館)
などがある。

気のいい火山弾

作／宮沢賢治　絵／田中清代
発行者／木村皓一　発行所／三起商行株式会社
〒102-0072 東京都千代田区飯田橋3-9-3 SKプラザ3階
電話03-3511-2561
ルビ監修／天沢退二郎　編集／松田素子　永山綾
デザイン／タカハシデザイン室　印刷・製本／丸山印刷株式会社
発行日／初版第1刷 2010年10月15日

落丁本・乱丁本はお取り替えいたします。
40p 26cm×25cm ©2010 KIYO TANAKA
Printed in Japan　ISBN978-4-89588-123-4 C8793